Mystery Dot to Dot Puzzles Below 100 Dots

Connect the Dot Puzzles for both Kids and Grown-Ups

Rome Antique Press

Copyright ©2019

Quick Introduction and How to Guide

As a child, I loved dot to dot puzzles. I liked the idea of having an image form before my eyes as I progressed. However, most books took part of the mystery element away by filling in a lot of the detail with the dots only making up the outline. With the Mystery Dot to Dot series, we want to bring that mystery back.

The way to complete the mystery images is to begin at the number 1 dot and then connect it to the number 2 dot (and then 3 and 4 ect) with a pencil or pen until you connect all the dots in order. If you ever make a mistake, don't worry, just relax and enjoy yourself. There are solutions in the back too, just in case. When you are done, you can colour the image any way you want and you can share us your completed artwork on our Facebook page **@MysteryDottoDots.**

If you have any questions, please write to us at **romeantiquepress@gmail.com.**

.1 .2 .3
 .44 .43

.42 .6

 .5 .7
 .4

 .8

 .41 .9

 .40

 .10
.39 .11

.38 .33
 .34 .12
.35

.37 .36 .32

 .13
 .14
.31
 .15
 .18 .16
 .17

 .19
 .20

.30 .29 .28 .21

 .27
 .22
 .23
 .26
 .24

 .25

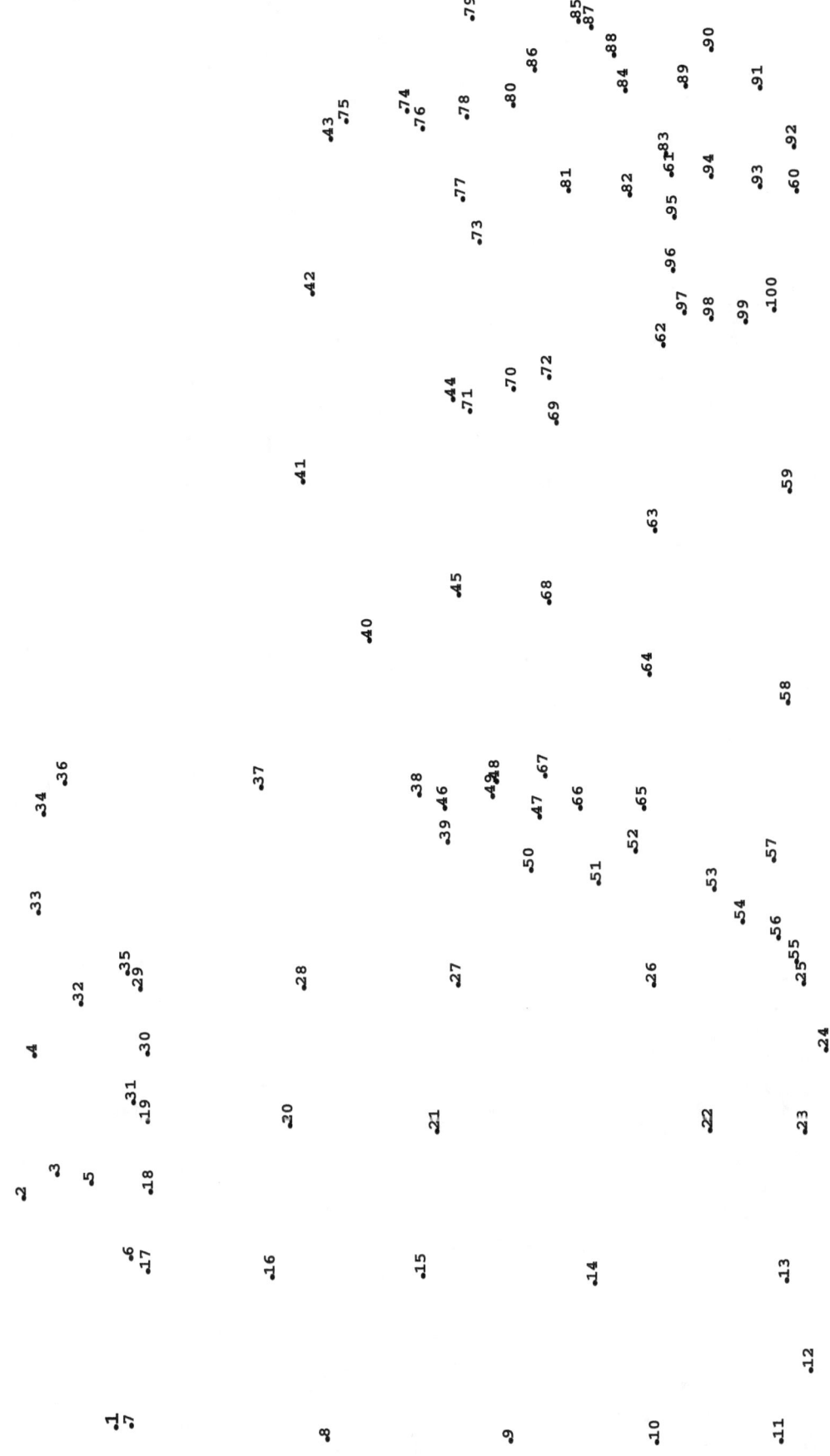

.60

.61

.59

.62

.17

.18

.58 .57
.55

.16 .56 .41

.19 .54 .53 .42
.14
.15 .51 .43 .40
.13 .38
.12
.10 .37
.11 .50 .63 .39
.9 .34 .36
.8
.64 .33 .35
.7 .49 .48 .47 .44 .32
.20 .46

.6 .21 .66 .65
.45

.31
.67

.22
.5

.68 .30
.4
.23

.3 .69
.24 .26 .29
.1 .25
.2 .27

.28

.1

.63

.2

.41 .42 .43

.40

.3

.62

.38 .39

.4

.44

.37

.64

.36 .65

.5

.70 .71 .61

.35

.68 .69 .45

.72

.6 .34 .66 .67 .75 .73 .46 .60

.76 .78 .47

.33 .31 .74 .48 .59

.7 .32 .77

.30 .29 .28 .27 .49 .58

.26

.8 .50

.51

.9

.25

.10 .11 .57

.52 .56

.12

.13

.14 .24

.15 .55

.16 .19

.17 .18

.20 .54

.21 .53

.23

.22

1 2 3 89 88

4 5 9 8 7 6

11 10 12 13 15 14

18 17 16 19

21 20 22 23 24

25 27 26 28

29

63 62 61 60 59 58

64 65 66 67

69 68 70 72 71 73 74 80 81

77 76 75 78 79 82 83 84 85 86 87

30 31 32 33 34 35 36 37 38

41 42 39 40 43 44 45 46 47 48 49 50 51 52 55 54 56 57

.10
.9
.11
.8 .21
.7 .20 .19 .22
.5 .6 .12
.13 .18
.4 .14
.3 .17 .23
.2 .82 .80 .79 .78 .15
.81 .16
.1 .30
.86 .84 .83
.85 .77 .31 .24
.76 .29
.72 .73 .74 .75 .32
.71 .33 .28
.37 .34 .25
.38 .36 .35
.44
.43
.39 .26
.42 .45 .27
.70 .64 .63
.40 .41 .65
.62 .46
.69 .66
.68 .67 .47
.59 .61
.58 .60
.51 .50 .48
.57 .52 .49
.56
.53
.55 .54

.32
.31
.33
.30
.34 .1
.49
.2
.50
.3
.29
.35
.51
.48 .47
.28
.36
.4
.46
.8
.7
.5
.9
.52
.6
.55
.45
.54
.41
.53
.44
.42
.43

.27
.37
.26
.38
.25
.39

.24
.40
.23
.12 .10
.11
.22
.14 .13
.21
.15
.20
.19
.16
.17
.18

.75　　　　　　　.74
.76　　　　　　　　　　　　　　　　　　　　　.73
　　　　　　　　　　　　　　　　　　　　　　　　.72

.77　　　　　　　　　　　　　　　　　　　　　　　.71

.21　　　.20　.1　　　.78　　.70　.51　　.50

.2　　　　　　　　　　　.52　.49
　　　　　　　　　　　　　.53　　.48

.19　　　　　　　　　.69
.22　　　　　　　　　　.68
.3　　　　　　　　　.54　.47

.18
.23　　　　　　　　　.55　.46

.24　　.17　　.4　　.67　　.56　.45
.25　.16　　　　　　　.57　.44
.26　.15　　.5　　　　.58　.43
.27　.14　　　.66　　.59　.42
.28　.13　　　　　　　　.41
　　　　　　　　　　　　.40
.12　　　　　　.61
.29
.6
.11　　　　　　　.65
.7　　　　　　　.64
.30
.10
.31　　　　　　　.62　.39
.8
.32　　　　　　　.63　.38　.37
.9

.33
　　　　　　　　　　　　　　.36
.34　　　　　.35

.10
.9

.8
.7

.27 .13 .35 .36
 .28.12.11 .37
.26 .29 .34 .39 .38
 .33
 .14 .47 .46
 .48
 .45 .6
.17 .16 .44
 .18 .15
 .42
.25 .30 .31 .49 .43
 .23 .22 .32
.24 .40 .41
 .50 .51
 .5
 .21
.19
.1 .20
 .4
 .3

 .2

.45 .44
.46 .43 .42 .36
.47
.48 .38
 .41 .34
.49 .37
 .40 .39 .35 .33
.50 .32

.51 .31
 .52 .30

 .54 .29

 .53 .62 .28
.56 .55
 .57 .61 .27
 .59
 .58 .60

.69 .26
 .67 .65
.71 .68 .66 .25 .24
 .70 .76 .64 .23 .22
.72 .20
.74 .12
.73 .75 .21
 .77 .13 .19
 .17 .18
 .15

 .11 .16
 .78 .14

 .10

 .79

 .9

 .1
.2 .86
 .80 .8
.85
.3
 .84 .81
.4 .83 .7
 .82
 .5 .6

.16 .17

.15 .18

 .19

.14

 .20

 .21

.13

 .45 .22
 .44 .46
 .39
.12 .43
 .40
 .42
 .41 .38
 .37 .24
 .36
.11
 .35
 .34 .25
 .33 .32 .27 .26
 .28
 .29 .1
 .31 .30 .2

 .3
.10 .4

 .5

 .9
 .6
 .8
 .7

.67 .68 .1

.66

.65 .2

.62 .63 .64

.3

.61

.60

.4

.59

.5

.58

.6

.57 .7 .8

.56

.9

.10

.55
.54 .46 .11

.53 .45 .12
.47 .20

.52 .21
.48 .19 .13
.51 .44 .43 .34 .32 .18
.50 .49 .33 .17 .14

.22 .16 .15
.31
.30 .23
.42 .35
.41 .36 .29 .28 .24
.26 25
.37 .27
.40
.39 .38

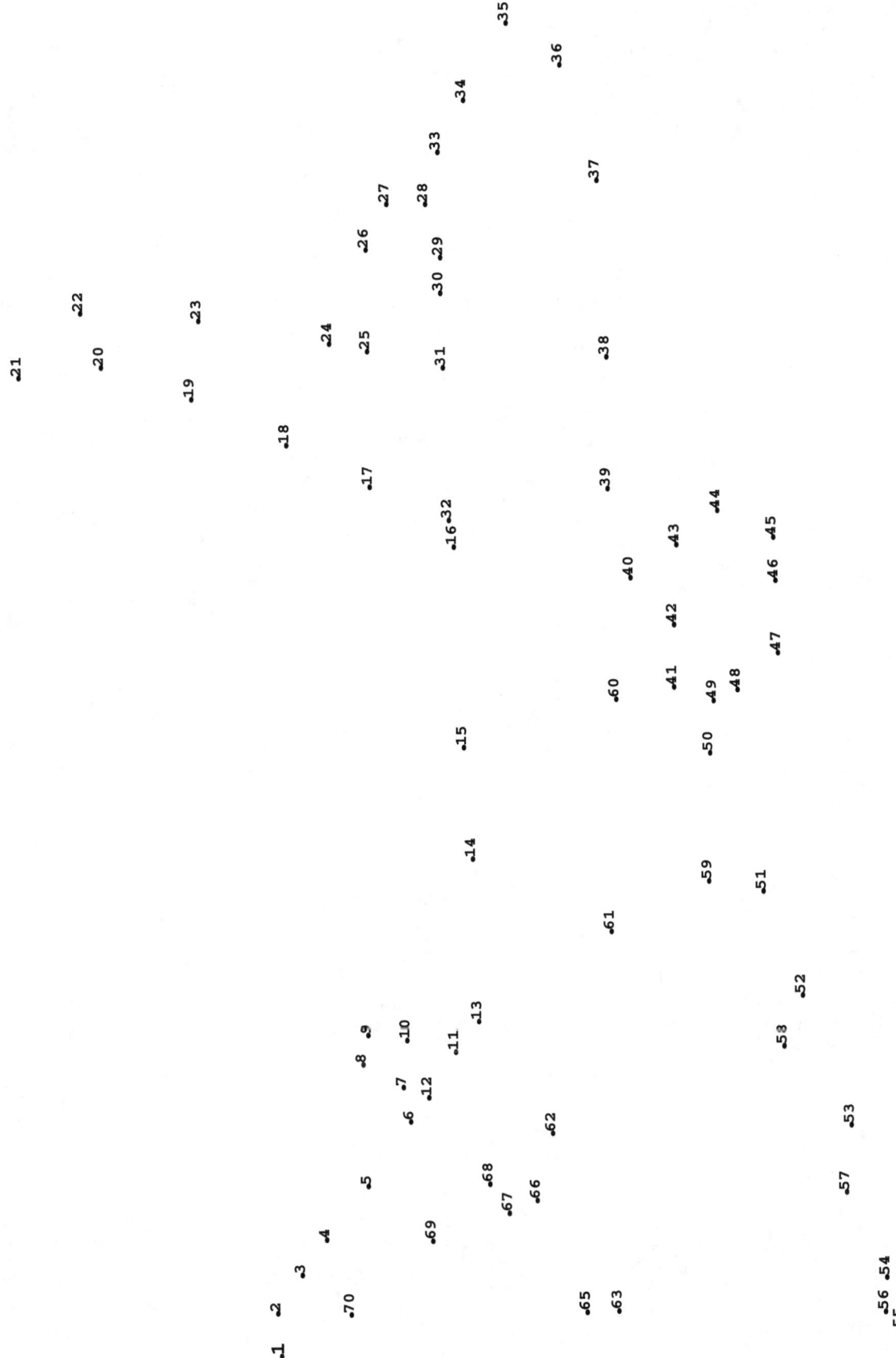

2

31 1

35 30

32 3

 25
 26
 6
 24
 27 9
 8
 28 10
33 12 11
 36 23 4
 34
37 17

 29 16
 22 18
 50
 19 7
 20 15 13 5
 21

 14

 51

 49
38

 52

 48
 45

 41
 42
 47
 46

 39 40 43 44

.6 .5
 .4
.7
 .2
 .3
 .39

 .8 .40
 .41
 .9 .42 .1 .25

 .37 .38
.10 .24
 .11 .26

 .35
.12 .36
 .23
 .34 .29
.13
 .33
 .32 .28 .27

 .30
 .22
 .31
 .17
 .21
 .14 .15 .16 .19 .20

 .18

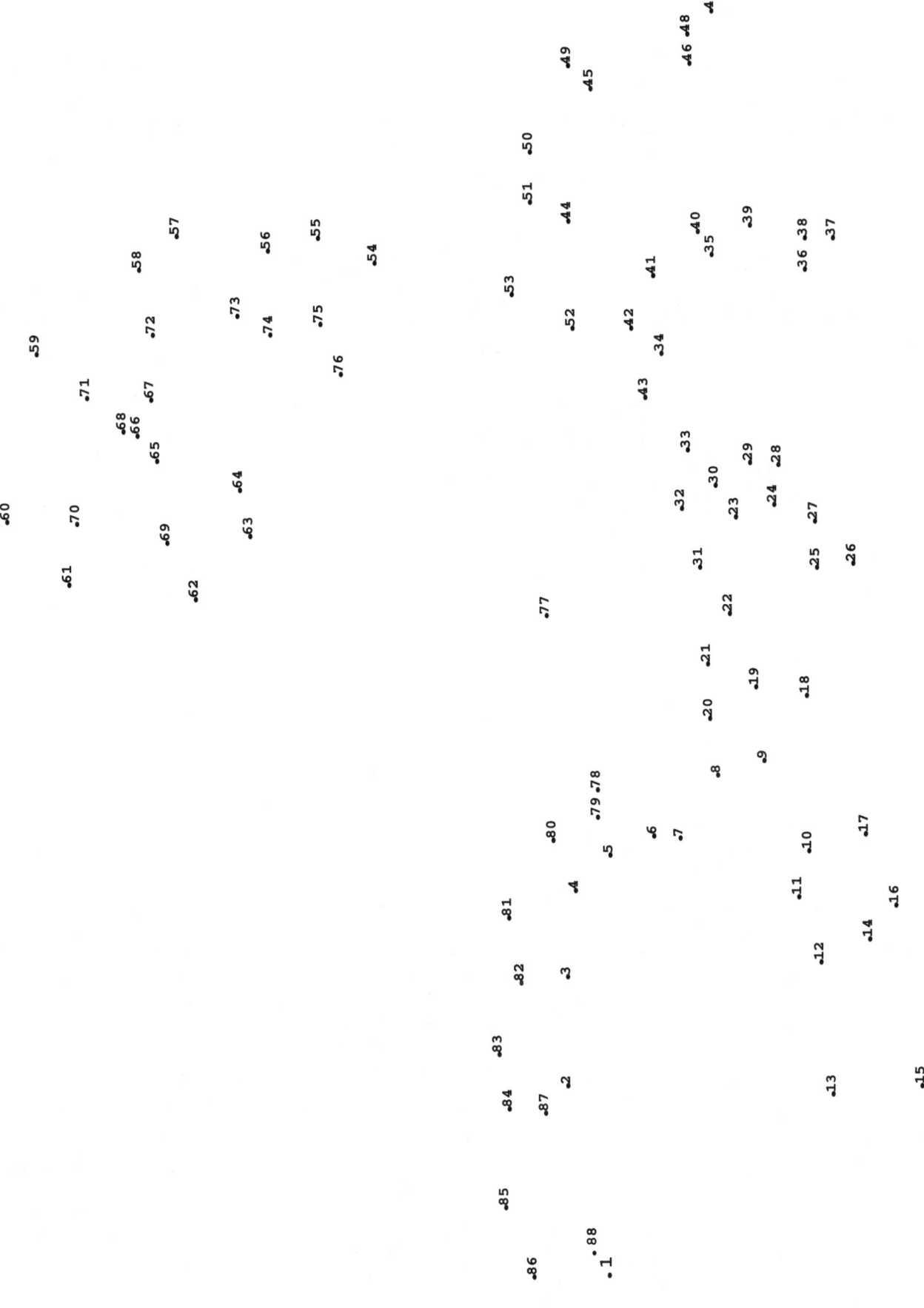

.17

.16 .18

.19

.15

.20

.14

.13
 .65 .67 .68
 .70 .21
.12 .72
 .62 .64 .74
.9 .22
 .10 .25 .26
.8 .11 .75 .23
 .5 .61 .66 .69 .71 .73 .24 .27
.7 .63 .49 .47 .45 .43 .28
 .6 .30 .29
 .4 .41 .76 .31
 .52 .32
 .50 .48 .46
.3 .44 .42 .40
 .54 .53 .51 .39 .38
.60 .55
 .56 .33
 .37
.2 .36 .77
 .59 .57

.1 .58 .35 .34

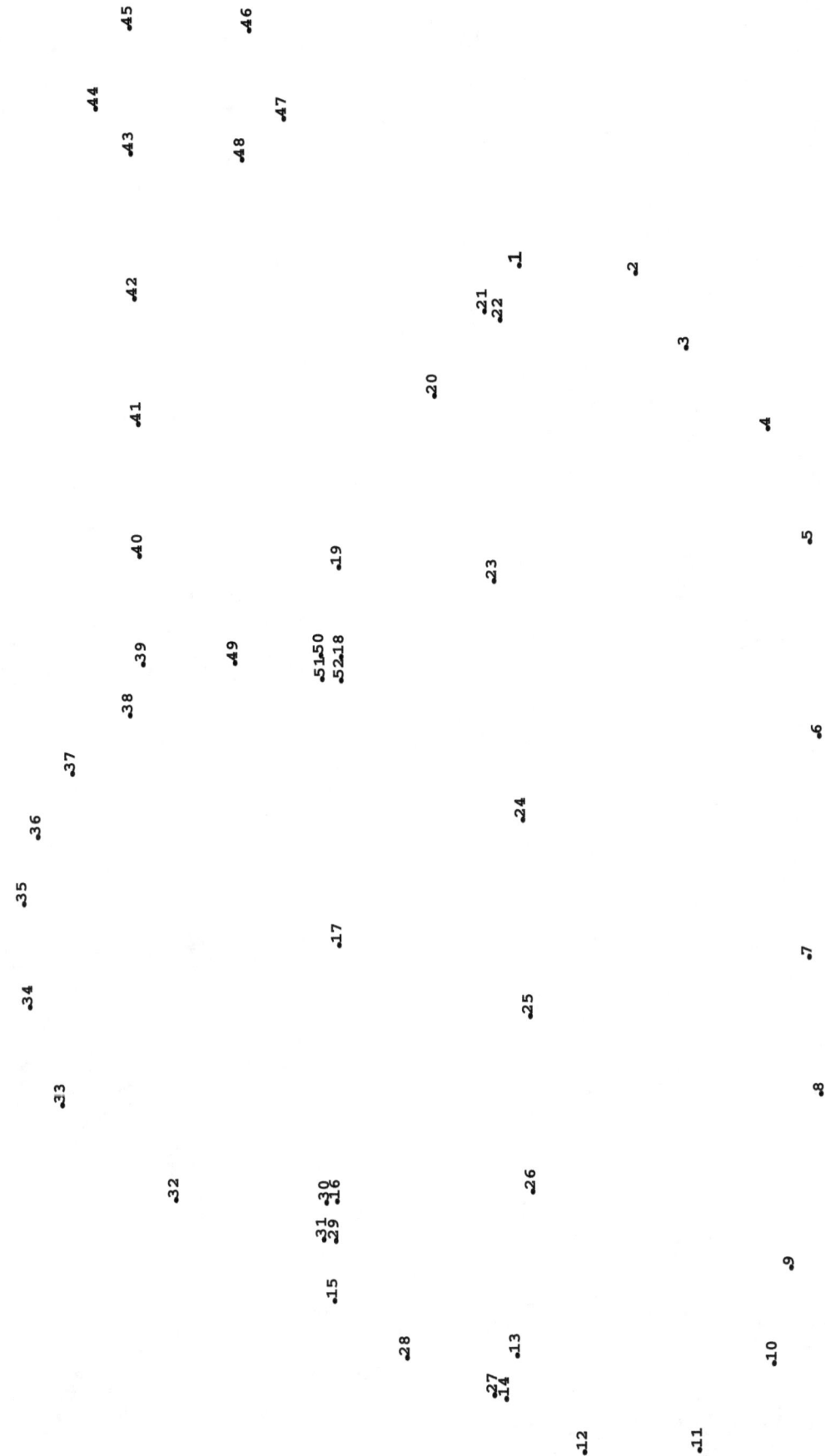

.12

.13
.16 .15 .11
 .14

 .10

 .17 .9
 .18

 .8

 .19

 .22
 .23
 .7

 .21

.24
 .20

 .26
.25 .6
 .35

 .34 .33
 .32

.31
 .27
.1
 .30
 .28
 .29
 .5
.2

 .3 .4

.1
.91
.90
.89 .88
.2
.87
.3
.86
.85
.4
.84
.5 .6
.83
.7
.82
.8
.9
.81
.10
.80
.11
.79
.12
.13
.78
.14
.77
.15
.72
.16
.63 .65 .71
.76
.64
.19 .18 .17
.20
.25
.75
.24
.21
.26
.70
.22 .23
.27
.55
.62
.40
.66
.69 .73 .74 .41
.39
.54
.56
.28
.67 .68 .42
.57
.61
.43
.29
.44
.53
.38
.58
.46 .45
.37
.30
.60
.47
.52 .49 .59
.48
.51 .50
.36
.31
.32
.35
.34
.33

.39
.38
.40
.31 .32
.42
.43
.30
.41
.23 .34 .33
.22 .37
.15 .14
.44 .24
.25 .35
.29 .16
.21 .13
.36
.28
.26
.20 .27 .17
.45
.12
.18
.19
.46
.11
.47
.10
.48 .9
.7 .1 .56
.6 .8
.55
.2
.49 .5
.3
.4
.54
.52
.50 .53
.51

.1
. 31
.2
.3
.7
.6
.5 .10
.8
.9
.30
.28
.29
.4
.11
.27
.14
.12
.15
.13
.16 .17
.26
.20
.23
.25 .24
.19 .18
.22 .21

Solutions

www.ingramcontent.com/pod-product-compliance
Lightning Source LLC
Chambersburg PA
CBHW081014170526
45158CB00010B/3036